Matthias Brenken

Das wahre Licht kam in die Welt

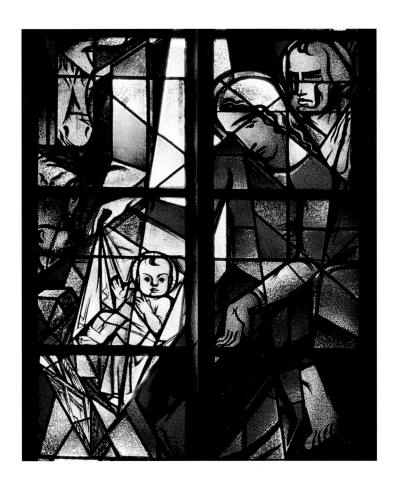

Die Fenster der Klosterkirche Marienthal

SCHNELL + STEINER

Vordere Umschlagseite:
Dreiergruppe Fenster von Heinrich Dieckmann
im Chorraum ❻ ❼ ❽

Rückwärtige Umschlagseite:
Dreiergruppe Fenster von Anton Wendling
an der Nordwand ❸ ❹ ❺

Seite 1: Geburt Christi, Detail aus Fenster ❹

**Herausgegeben vom Karmeliterkloster Marienthal,
46499 Hamminkeln**
www.karmel-marienthal.de

Text: P. Matthias Brenken O.Carm.

Bildnachweis: S. 3 unten, 4, 24 unten, 28 bis 30:
Pfarrarchiv Marienthal, Hamminkeln; alle anderen
Aufnahmen: Andreas Lechtape, Münster

Zur Person des Verfassers:
Matthias Brenken wurde 1970 in Paderborn geboren.
Er studierte Theologie in Paderborn, Salzburg und
Mainz und trat 1993 in den Karmeliterorden ein.
1999 wurde er zum Priester geweiht und war zu-
nächst in Kamp-Lintfort tätig. Seit 2002 lebt er im
Kloster Marienthal, arbeitet in der Seelsorge und ist
zurzeit Prior des Konvents. Er ist Delegat für die Kar-
melitanische Gemeinschaft in Deutschland und Mis-
sionsprokurator der Niederdeutschen Provinz der
Karmeliter.

Bibliografische Information
der Deutschen Nationalbibliothek
Die Deutsche Nationalbibliothek verzeichnet diese
Publikation in der Deutschen Nationalbibliografie;
detaillierte bibliografische Daten sind im Internet
über http://dnb.d-nb.de abrufbar.

1. Auflage 2010
ISBN 978-3-7954-2457-2
Diese Veröffentlichung bildet Band 262 in der Reihe
„Große Kunstführer" unseres Verlages. Begründet
von Dr. Hugo Schnell † und Dr. Johannes Steiner †.

© 2010 Verlag Schnell & Steiner GmbH,
Leibnizstraße 13, D-93055 Regensburg
Telefon: (0941) 78785-0
Telefax: (0941) 78785-16
Druck: Erhardi Druck GmbH, Regensburg

Weitere Informationen zum Verlagsprogramm
erhalten Sie unter: www.schnell-und-steiner.de

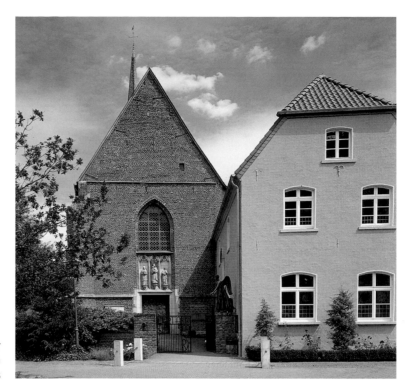

Außenansicht der
Klosterkirche von Westen
und eines Klosterflügels

Zur Entstehung der Fenster der Klosterkirche

Marienthal im Kreis Wesel ist weithin bekannt geworden durch Pfarrer Augustinus Winkelmann, der von 1924 bis 1954 hier lebte und es verstand, viele junge Künstler/innen in den kleinen Ort am Niederrhein zu holen. Sie gestalteten die alte Klosterkirche (1345 erbaut) völlig neu und hinterließen ebenso ihre Spuren in den wenigen noch erhaltenen Gebäuden des ehemaligen Augustinerklosters und auf dem angrenzenden Friedhof.

Die erste große Arbeit, die hier entstand, war die Neugestaltung der Fenster der Klosterkirche in den Jahren 1925–27 durch Anton Wendling **❶** bis **❺** und Heinrich Dieckmann **❻** bis **❽**. Ihre Werke, die hier vor allem vorgestellt werden sollen, sind vom Expressionismus und Symbolismus beeinflusst. Die Künstler griffen damals die Technik aus dem Mittelalter wieder auf, bei der die Farbe direkt in das Glas gebrannt wird, wodurch sehr schöne Farbtöne entstehen. Diese Technik wurde besonders von Johan Thorn Prikker neu belebt. Gottfried Hei-

Pfarrer
Augustinus
Winkelmann
(1881–1954)

nersdorff prägte damals die Parole „Malerei mit Glas statt auf Glas". Für die Schattierungen und Umrisse wurde Schwarzlot verwendet.

Entwurf für ein Chorfenster
der kath.Pfarrkirche zu Marienthal.

Vorher befanden sich in der Klosterkirche Fenster, die Ende des 19. Jh. im Stil dieser Zeit ausgeführt worden waren. Sie zeigten die Hl. Familie, Mariä Himmelfahrt (mittleres Chorfenster), die hll. Martha, Magdalena, Johannes und Josef. Von Pfarrer Winkelmann wurden diese Fenster als „schadhaft und verkitscht" beschrieben.

Da das Kloster Marienthal bei der Säkularisation 1806 in den Besitz des Staates überging, wurde für die Neugestaltung der Kirchenfenster ein Staatsauftrag erteilt und die Summe von 20.000 Reichsmark aus dem Kunstfonds bewilligt. Die Ausführung der Fenster geschah durch die Vereinigten Werkstätten für Mosaik und Glasmalerei Puhl&Wagner – Gottfried Heinersdorff in Berlin, den damals führenden Betrieb für Glasmalerei im Deutschen Reich. Bevor die Fenster nach Marienthal kamen, wurden sie 1927 auf der Juryfreien Kunstausstellung in Berlin gezeigt.

Im Zweiten Weltkrieg erlitten die Fenster starke Schäden und wurden danach durch die Werkstatt für Glasmalerei und Mosaik Hein Derix in Kevelaer restauriert. Pfarrer Winkelmann schreibt dazu: „Herr Derix hat die Fenster, die nicht etwa am Boden lagen, sondern noch in den Steinrippen waren, unter eigener Lebensgefahr, bei dem Kreisen feindlicher Flieger, auf hoher Leiter stehend, persönlich allein herausmontiert und das trotz seines stark behinderten Gehörs, unter den großen, berechtigten Sorgen seiner Gattin. Die Arbeit dauerte mehrere Tage. Er suchte und nummerierte die herausgefallenen Scherben so gut es noch möglich war, ordnete alles in sorgfältiger Verpackung und ist dann zu Hause sofort an die Wiederzusammensetzung der Scheiben und die Ersetzung der Fehlscheiben in mühevoller Arbeit gegangen."

Diese Fenster wurden 1950 durch ein Werk von Trude Dinnendahl-Benning ergänzt, das das bisherige Ornamentfenster ❷ von Anton Wendling ersetzte.

Entwurf mittleres Chorfenster:
Mariä Himmelfahrt, 1893

4

Der Grundgedanke, der die Thematik der Darstellungen durchzieht, ist der **Weg des Lichtes**: ein Fenster lässt Licht herein, deshalb sollen diese Fenster etwas vom Licht erzählen, nämlich vom Licht des Glaubens, das durch Jesus Christus zu uns gekommen ist und heute durch die Menschen in die Welt strahlt, die aus dem Glauben leben.

Im thematischen Zusammenhang mit den obengenannten Fenstern steht auch die Vorderseite des Tabernakels ❾ von Hein Wimmer, die deshalb hier ebenfalls erläutert wird.

Ein weiteres Fensterstück von Anton Wendling, das 1950 entworfen und 1954 eingesetzt wurde, nimmt noch einmal diese Thematik auf und führt sie fort. Es ersetzt den unteren Teil des Ornamentfensters ❶, das Wendling schon vorher geschaffen hatte.

In allen diesen Bildern sind existentielle Themen des Mensch-Seins wie Schuld, Geburt, Tod, Gemeinschaft enthalten. Deshalb wird bei jedem Fenster kurz darauf eingegangen. Dies soll zum Nachdenken und Meditieren anregen.

Das Westfenster der Kirche ⓬ zeigt schlichte Rauten aus klarem Glas. Da es durch den Orgelprospekt verdeckt ist, wäre eine bildliche Darstellung hier nicht sichtbar.

An der südlichen Wand der Kirche sind fünf Blindfenster ❿ und ⓫ an ihren Maßwerkumrahmungen zu erkennen. Sicherlich hat es hier früher echte Fenster gegeben, die zugemauert wurden, als man im 18. Jh. den Zellenflur über dem Kreuzgang gebaut hat. In das Blindfenster ❿ hat Josef Strater eine Schutzmantelmadonna gemalt.

Im Kreuzgang befindet sich ein 1926–27 geschaffenes Fenster von Heinrich Campendonk ⓭ und im Zellenflur über dem Kreuzgang sind die Oberlichtfenster der Türen ⓮ bis ⓲ zu sehen, die um 1925 von Johan Thorn Prikker gestaltet wurden. Ein Blick auf die Fenster der Friedhofskapelle ⓳, die Hildegard Bienen 1979 geschaffen hat, soll noch folgen. Eine kleine Vorhängescheibe *Erschaffung der Vögel* von Josef Strater ⓴ befindet sich im Kloster.

Da in Marienthal eine umfangreiche Farbsymbolik in den Fenstern vorhanden ist, werden dazu einige Notizen aus Pfarrer Winkelmanns Ausführungen zu diesem Thema angefügt. Sie sollen verdeutlichen, welche Überlegungen bei der farblichen Gestaltung der Fenster zum Tragen kamen.

Zellenflur in der Etage über dem Kreuzgang, über den Zelleneingängen: Fenster von Johan Thorn Prikker

Die Vertreibung aus dem Paradies:
die Scheidung von Licht und Finsternis ❷

Trude Dinnendahl-Benning (1907–2004)
Entwurf 1949, Ausführung: Werkstatt Derix, Kevelaer oder Düsseldorf-Kaiserswerth,
Einsetzung 1950

Das erste, etwas kleinere Fenster an der Nordseite der Kirche zeigt die Vertreibung aus dem Paradies. Das Reich des Lichtes, in das Gott den Menschen schuf, wird von der Sünde überschattet: Hier werden Adam und Eva infolge des Sündenfalls aus dem hellen Licht des Paradieses in die Finsternis der irdischen Nacht hinausgejagt. Ein Engel zieht mit einem flammenden Schwert eine Trennungslinie zwischen dem Licht im Paradies und der Finsternis, in die Adam und Eva jetzt hinausmüssen. Die beiden Bereiche *Licht* und *Finsternis* sind klar abgegrenzt. Auf der Trennungslinie steht der Apfelbaum und markiert den Ort, an dem diese Trennung durch die Schuld des ersten Menschenpaares vollzogen wurde.

Entsetzen spricht aus den Gesichtern der Vertriebenen. Mit den Farben der Schuld, der Verlassenheit, des mühevollen, qualvollen und erdbeschwerten Daseins sind ihre einst so lichten Körper gezeichnet. Diese erdig-braunen Farbtöne sollen hinweisen auf die Schwere des Leidensweges, der vor ihnen liegt.

In der Finsternis gibt es auch etwas, das leuchtet: die Schlange. Sie steht mit ihren grellen Farben (lila, giftgrün, karminrot) für den schillernden Glanz, der von der Versuchung ausgeht. Im Missbrauch seines von Gott geschenkten freien Willens und im Hochmut des Nicht-dienen-Wollens folgt der Mensch den Verlockungen des Satans in die Nacht der Finsternis und des Todes, aus der es kein Entrinnen gibt.

Nur die unendliche Güte und die verzeihende Liebe Gottes vermag Rettung und Erlösung zu bringen. Deshalb ist oben im Dreipass die Hand Gottes, des Schöpfers, zu sehen. Voll Erbarmen streckt sie sich nach den schuldigen Menschen aus. Darunter sind ein Kreuz und eine Mariendarstellung platziert, die andeuten, dass einmal Erlösung kommen wird, dass die Finsternis nicht für immer bestehen wird. Davon berichten die folgenden, großen Fenster ❸ bis ❽.

In diesem Zusammenhang ist auch von Bedeutung, dass Adam und Eva nicht nach links hin zur Kirchentür hinausgejagt werden. Sie werden nach rechts zum Altar hin getrieben. Sie sind also schon dem Erlösungsopfer zugewandt, das am Altar gefeiert wird. Ebenso gehen sie nach rechts den großen Fenstern entgegen, die die Erlösung durch Jesus Christus darstellen.

Die Thematik „Vertreibung aus dem Paradies" hatte die Künstlerin bereits 1948 in einem Wandbehang für die Kirche St. Peter in Bottrop-Batenbrock umgesetzt. Pfarrer Winkelmann erteilte ihr daraufhin den Auftrag zu diesem ersten Glasfenster, das sie schuf.

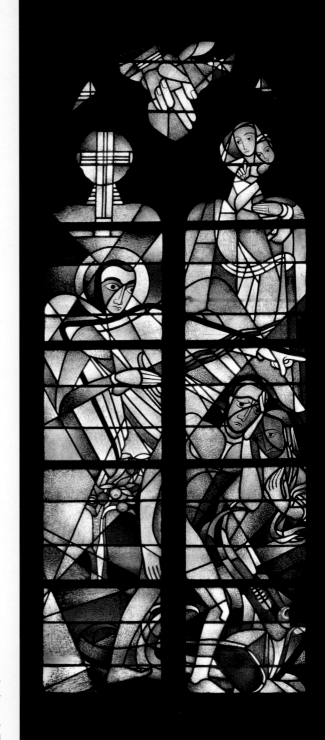

Das Thema Schuld

Wie viel Finsternis entsteht täglich durch menschliche Schwachheit und Schuld! Die Sünde, die Abkehr des Menschen von Gott, reißt tiefe Gräben. Gott bietet uns sein Licht an: Er traut dem Menschen zu, dass er sich für das Gute entscheidet und so selbst Licht in die Welt bringt.

Die Verkündigung an Maria: die Wiedervermählung des Lichts mit der Welt ❸

Anton Wendling (1891–1965)
Entwurf 1925–26, Ausführung: Vereinigte Werkstätten für Mosaik und Glasmalerei Puhl&Wagner
– Gottfried Heinersdorff, Berlin, 1926–27

Der Engel Gabriel bringt Maria die Botschaft und verkündet ihr, dass sie die Mutter des Erlösers werden soll. Maria willigt ein und genau in dem Augenblick, als sie ihr Ja-Wort spricht, kommt das Licht wieder in die Welt. Hier ist es der Hl. Geist, als Taube oben im Dreipass dargestellt, der in vielen Lichtstrahlen auf Maria herabkommt.

Maria ist im unteren Teil des Fensters zu sehen. Sie zeigt mit ihren Händen schon das Kind, das sie empfangen hat. Sie war bereit für die Aufgabe, die Gott ihr zugedacht hat, und so konnte Großes werden. Maria trägt ein blaues Gewand – die Farbe des Glaubens: Sie lässt sich glaubend ein auf die Botschaft des Engels. Sie hat einen violetten Umhang – Violett ist hier die Farbe der Demut: Sie nimmt sich selbst ganz zurück, um den Auftrag Gottes zu erfüllen. Violett ist auch die liturgische Farbe des Advents, der Erwartung der Geburt Christi.

Maria hat vor sich einige Gegenstände, die eine symbolische Bedeutung haben: Das Gebetbuch steht für das Leben des Gebetes. Maria wurde lange Zeit vor allem als die Betende, Beschauliche gesehen. So war sie immer auch Vorbild für die Mönche im Kloster, die viele Stunden dem Gebet und der Betrachtung widmen.

Die Vase weist auf einen Titel Mariens hin. Sie wird in der Lauretanischen Litanei „vas spirituale", das geistliche Gefäß, genannt. Wie man ein Gefäß mit Wasser füllt, so hat Maria sich ganz von Gottes Geist erfüllen lassen.

In der Vase sind Sonnenblumen und Schwertlilien zu sehen. Sie stehen für die sieben Freuden und die sieben Schmerzen Mariens, die eine alte Tradition aufzählt. Die strahlende Sonnenblume kann auch andeuten, dass Jesus die Sonne ist, die von einem Ende des Himmels bis zum anderen Ende ihre Bahn durchläuft, wie es ein prophetischer Psalm sagt (Ps 19,6–7).

Der Engel Gabriel ist im oberen Teil des Fensters in die Lichtstrahlen gestellt. Er ist gewaltig groß. Das bedeutet, er bringt eine gewaltige Botschaft: Dass Gott selbst Mensch werden wird, das ist so groß und unfassbar, dass wir es kaum begreifen können.

Marias Füße
In den drei Fenstern ❸ bis ❺ von Anton Wendling, die Szenen aus dem Marienleben beschreiben, fällt auf, dass Maria sehr große Füße hat. Das soll verdeutlichen, dass sie ganz bodenständig ist. Sie ist in ihrem Glauben nicht „abgehoben", sondern steht mit beiden Beinen auf der Erde. – Im Fenster der Verkündigung kann man den angewinkelten Fuß auch anders deuten: Es könnte der Fuß des Josef sein, der hier ins Bild ragt. Josef steht somit hinter Maria und trägt ihre Berufung mit.

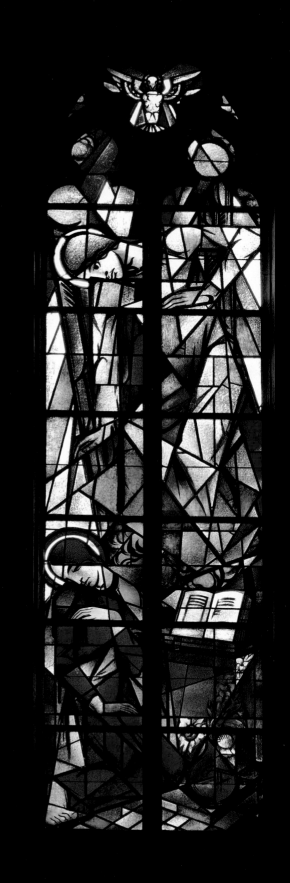

Das Thema Berufung

Gott hat einen besonderen Plan mit Maria. Er beruft sie in eine bestimmte Aufgabe: Mutter des Erlösers zu werden. Maria nimmt diese Berufung an und lässt sich ein auf ihren persönlichen Weg mit Gott.

Welchen Plan hat Gott mit mir? Habe ich eine bestimmte Lebensaufgabe, die Gott mir zugedacht hat? Worin besteht sie?

Maria ist mit ihrem Auftrag nicht auf sich allein gestellt. Sie bekommt Gottes Geist geschenkt, der ihr Kraft gibt, die große Aufgabe zu erfüllen, die Gott ihr anvertraut hat.

Auch in meinem Alltag bekomme ich Gottes Geist geschenkt, der mir Kraft gibt, damit ich meinen Lebensauftrag erfüllen kann. Er ermutigt mich, meine Berufung anzunehmen. Darin finde ich meinen persönlichen Weg mit Gott, den nur ich allein gehen kann.

Weihnachten:
die Lichtgeburt des Gottessohnes in die Nacht der Menschheit ❹

Anton Wendling (1891–1965)
Entwurf 1925–26, Ausführung: Vereinigte Werkstätten für Mosaik und Glasmalerei Puhl&Wagner – Gottfried Heinersdorff, Berlin, 1926–27

Die Botschaft des Engels an Maria hat sich erfüllt: Jesus ist geboren! In diesem Fenster geht das Licht vom Stern von Bethlehem oben im Dreipass aus und fällt direkt auf die Krippe. Es sagt uns: Dieses Kind ist das Licht der Welt (Joh 1,9; 8,12).

Maria und Josef sind noch im Dunkel der Nacht: Es braucht noch eine geraume Zeit, bis das Licht seine ganze Strahlkraft entfalten kann. Eindrucksvoll wird hier deutlich, was das Johannesevangelium von Jesus sagt: „In ihm war das Leben und das Leben war das Licht der Menschen. Und das Licht leuchtet in der Finsternis und die Finsternis hat es nicht erfasst" (Joh 1,4–5).

Marias Hände zeigen das Jesuskind: Auf ihn will sie hinweisen, ihn schenkt sie der Menschheit – den Sohn Gottes. Die Engel, die zuerst die frohe Botschaft der Geburt Christi verkündeten, sowie Ochs und Esel runden die Krippenszene ab.

Auffallend ist, dass das Stroh in der Krippe durch Ähren ersetzt wurde. Dies lässt vielfältige Bezüge zu: Christus ist für uns wie das tägliche Brot, die Nahrung, die Gott schenkt. Er ist der Sämann, der das Gotteswort aussät, damit es reiche Frucht bringt (Mt 13,1–23). Er verheißt seinen Jüngern eine große Ernte (Mt 9,37) und wird selbst zum Weizenkorn, das in die Erde fällt und stirbt, um Frucht zu bringen (Joh 12,24).

Unterhalb der Krippenszene ist ein Hirte zu sehen, der ein Schaf auf seiner Schulter trägt und dem Betrachter zugewandt ist. Er erinnert daran, dass zuerst Hirten kamen, um das Kind in der Krippe zu sehen. Er deutet zugleich an, dass Jesus selbst als der gute Hirte zu uns gekommen ist, der sein Leben hingibt für die Schafe (Joh 10,11) und der dem verlorenen Schaf nachgeht, um es heimzutragen (Lk 15,3–7).

Im unteren Teil des Fensters ist eine Bauernfamilie zu sehen – ein Bezug zur ländlichen Umgebung Marienthals. Vater und Mutter schauen einander an. Die Mutter legt ihre Hand auf die Schulter der Tochter, deren Umriss in der Ecke links unten nur angedeutet ist. Wie die Hirten von Bethlehem zur Krippe gingen, um das Licht der Welt zu sehen, so sollen auch die Bauern Marienthals zur Krippe gehen – so sollen wir alle hingehen, um das Licht der Welt zu sehen. Die Bauernfamilie unten im Fenster hat einen Bezug zur Hl. Familie oben im Fenster: Die Hl. Familie ist Vorbild für unsere Familien, die christliche Familie soll nach dem Bild der Hl. Familie geformt werden und ihr Abbild sein. Die Tochter hier im Fenster schaut auf ihre Eltern und durch die Eltern hindurch auf den guten Hirten – Christus. Kinder sollen also durch ihre Eltern die Liebe Gottes erkennen und zu Christus geführt werden. Eltern sollen nach dem Vorbild Jesu als gute Hirten für ihre Kinder sorgen.

Die Bedeutung der Nimben
In den drei Fenstern von Anton Wendling haben die Heiligenscheine eine deutliche Farbsymbolik. Im Fenster der Verkündigung ❸ sind sie weiß als Zeichen der Reinheit der Jungfrau Maria und des Engels. Im Weihnachtsfenster ❹ hat Maria einen roten Nimbus als Symbol ihrer Liebe und Josef einen blauen als Symbol seines Glaubens. Im Fenster der Kreuzabnahme ❺ betont der goldene Nimbus Jesu seine göttliche Herrlichkeit, die sich auch im Sterben am Kreuz zeigt. Maria hat einen grünen Heiligenschein, weil sie auch im größten Schmerz die Hoffnung nicht aufgibt.

Das Thema Geburt

Eine der schönsten und größten Erfahrungen, die
wir machen können, ist die Geburt eines Kindes.
Neues Leben entsteht und wächst – ein Wunder!
Das Leben annehmen, es entfalten, es weitergeben
– die große Aufgabe des Menschen!
Das Leben ist ein Geschenk. Was mache ich dar-
aus? Bin ich offen für Neues? Wo kann ich Leben
weitergeben?

Kreuzabnahme:
der Untergang des Lichts der Welt im blutigen Tod am Kreuz ❺

Anton Wendling (1891–1965)
Entwurf 1925–26, Ausführung: Vereinigte Werkstätten für Mosaik und Glasmalerei Puhl&Wagner – Gottfried Heinersdorff, Berlin, 1926–27

In diesem Fenster ist es wieder dunkel geworden. Die Menschen wollten das Licht nicht annehmen, das Jesus gebracht hat. Sie haben ihn gekreuzigt.

Wir sehen unten im Fenster den toten Jesus, der Maria in den Schoß gelegt ist (Pieta-Motiv). Maria trägt ein erdfarbenes Gewand – eine Anspielung auf die Mutter Erde, in die wir die Toten legen.

Im oberen Teil des Fensters sind Maria Magdalena, der Evangelist Johannes und Josef von Arimathäa zu sehen. Sie haben einen Bezug zum Geschehen: Maria und Johannes standen beim Kreuz (Joh 19,25–26), Josef nahm den Leichnam Jesu vom Kreuz ab (Joh 19,38). Einige Häuser deuten die Stadt Jerusalem an.

Sucht man in diesem Fenster nach Licht, so fällt das blutige Rot des Körpers Jesu ins Auge. Dieses kräftige Rot mag andeuten, dass es auch ein Licht gibt, das vom Opfer Christi ausgeht: weil Jesus bereit war, sich ganz hinzugeben, konnte Erlösung stattfinden. Rot ist die Farbe der Liebe: Aus Liebe zu uns Menschen geht Jesus in den Tod. Rot ist auch die Farbe des Weins, den Jesus beim letzten Abendmahl den Jüngern als sein Blut reicht. In der Eucharistiefeier ist dieser Wein das bleibende Zeichen der Hingabe Christi für uns.

Während die natürliche Sonne oben im Dreipass des Fensters sich verfinstert hat, soll das kräftige Rot im Körper Jesu zeigen, dass Jesus die wahre Sonne der ganzen Welt ist.

Zum Aufbau und Stil der sechs Hauptfenster
Die drei Fenster von Anton Wendling an der Nordseite der Kirche ❸ bis ❺ sind in einem eher malerischen Stil gestaltet und erinnern in ihren kräftigen Farben an die Aquarellmalerei. In einem Triptychon (dreiteiliges Bildwerk) entfaltet der Künstler die drei wichtigsten Szenen des Marienlebens: die Verkündigung ❸, die Geburt ❹, die Pieta ❺.
Die drei folgenden Fenster von Heinrich Dieckmann im Chorabschluss der Kirche ❻ bis ❽ zeichnen sich dagegen durch einen eher architektonischen Aufbau der Figuren aus. Ebenfalls in einem Triptychon stellt der Künstler die erlöste Welt dar und macht die Beziehung zwischen Christus und der Kirche deutlich: Der Auferstandene lebt und wirkt inmitten der Kirche ❼, die Glaubenden empfangen sein Licht und lassen es durch ihr Leben in der Welt erstrahlen ❻ und ❽. Diese Dreiergruppe der Fenster nimmt auch Bezug zur Dreifaltigkeit Gottes auf: Im linken Fenster ❻ ist oben im Dreipass das Auge Gottes als Symbol für Gott Vater zu sehen, im mittleren Fenster ❼ steht Christus im Mittelpunkt, im rechten Fenster ❽ ist oben im Dreipass die Taube als Symbol für den Hl. Geist zu finden.

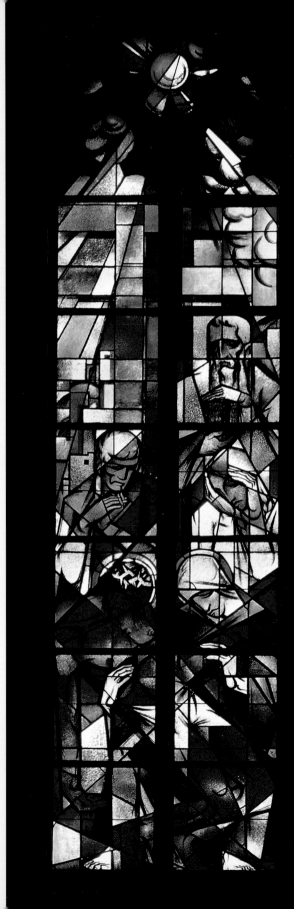

Das Thema Tod

Das Sterben Jesu macht mir meine eigene Sterblichkeit bewusst. Mein Leben ist begrenzt, der Tod unausweichlich. Am Grab kommt keiner vorbei.
Soviel Dunkelheit gibt es in der Welt: Not, Schmerz, Trauer, Tod. Jesus hat unser Leben geteilt, bis in die letzte Dunkelheit hinein, bis zum grausamen Tod am Kreuz.
Wir sehnen uns nach dem Licht. Ist mit dem Tod alles aus? Oder erwartet uns noch mehr?

Heinrich Dieckmann (1890–1963)
Entwurf 1925–26, Ausführung: Vereinigte Werkstätten für Mosaik und Glasmalerei Puhl&Wagner
– Gottfried Heinersdorff, Berlin, 1926–27

Im mittleren Chorfenster sehen wir den auferstandenen Christus, der über dem Grab mit seiner „perspektivischen Tiefenwucht" schwebt. Er ist der Mittelpunkt der Gestaltung der Klosterkirche. Hier geht alles Licht von Jesus selbst aus und fällt auch in die beiden seitlichen Chorfenster ❻ und ❽. Das hat eine tiefe Bedeutung: Christen leben im Licht des Auferstandenen! Wer hier in dieser Kirche betet und Gottesdienst feiert, der hat Jesus vor Augen. Wir schauen zu ihm auf – sein Licht strahlt über unserem Leben auf.

Der Künstler zeichnet den Auferstandenen als eine heldenhafte Gestalt: Er hat den Kampf gekämpft, den Tod besiegt. Hier wird Christus als jugendlicher Held zum Inbegriff des Lebens, das den Tod überwunden hat.

Eine Hand hält der Auferstandene nach oben, zu Gott hin, die andere Hand nach unten, zu uns Menschen hin. Dies könnte ein Hinweis sein, dass er derjenige ist, der uns hier unten mit Gott im Himmel verbindet. Das ist seine bleibende Aufgabe: die Menschen mit Gott zu verbinden.

Die Siegesfahne, die Jesus in der Hand hält, zeigt das Kreuz als Symbol der Erlösung. Sie mag auch eine zeichenhafte Bedeutung haben, denn in früheren Zeiten hatte die Fahne eine wichtige Funktion in der Kriegsführung: Sie gab die Richtung vor, in der die Soldaten sich schnell zu bewegen hatten, und sie hielt die Truppe zusammen. Dies kann für die Christen bedeuten: Wenn wir auf Jesus schauen, zeigt er uns den Weg und sorgt dafür, dass wir zusammenbleiben und uns nicht zerstreuen.

In der erhobenen Hand zeigt Jesus das Wundmal und weist sich damit als derselbe aus, der gelitten hat und gekreuzigt wurde. Die erhobene Hand kann auch erinnern an das Schriftwort „Ich habe dich in meine Hand geschrieben" (Jes 49,16). Wenn unsere Namen in seiner Hand stehen, dann werden wir auch Anteil erhalten an der Auferstehung.

Links vom Auferstandenen sieht man einen goldenen Engel, der die Dornenkrone Jesu in seinen Händen hält. Er weist darauf hin, dass das Leiden Jesu nach Ostern anders aussieht – es erscheint jetzt vor einem goldenen Hintergrund. „Musste nicht der Messias all das erleiden, um so in seine Herrlichkeit zu gelangen?" (Lk 24,26)

Oben im Fenster sieht man die Chöre der Engel. Die neun Köpfe stehen hier für die neun Chöre der Engel, die eine alte Überlieferung erwähnt. Hier ist die Verheißung Christi erfüllt: „Ihr werdet den Himmel geöffnet und die Engel Gottes auf- und niedersteigen sehen über dem Menschensohn" (Joh 1,51). Eine andere Interpretation sieht in diesen Köpfen die Köpfe von Kindern, die an das Wort Jesu erinnern: „Wenn ihr nicht werdet wie die Kinder, könnt ihr nicht in das Himmelreich gelangen" (Mt 18,3).

Unten im Fenster befinden sich drei Gestalten am Boden. Es sollen die Soldaten sein, die das Grab Jesu bewachten. Der Künstler hat sie so gezeichnet, dass sie drei verschiedene Glaubenshaltungen verkörpern: Der Mann, der ganz am Boden liegt, bezeichnet in seinem erdfarbenen Gewand den Menschen, der völlig dem Irdischen verhaftet ist und ganz in dieser Welt aufgeht. Er kann mit Glaube und Religion gar nichts anfangen. Dennoch deutet eine helle Stelle in dieser Figur darauf hin, dass ihm schon die Gnade in den Schoß gefallen ist.

Der zweite Wächter hat sich schon etwas von der Erde erhoben, ist halb aufgerichtet. Er hat sich Gedanken gemacht, hält aber die Hände vor das Gesicht, als wenn er sagen will: Die Botschaft der Auferstehung ist mir zu groß. Wie kann denn ein Toter wieder lebendig werden? Das begreife ich nicht.

Der dritte Wächter hat sich ganz erhoben und ist aufrecht zu sehen. Erlösungsbedürftig streckt er Jesus seine Hände entgegen. Er hat sich Jesus zugewandt, er glaubt an ihn – und er ist selbst hell geworden von dem Licht, das vom Auferstandenen ausgeht! Dies ist hier der zentrale Punkt: Wer an Jesus glaubt, erhält von ihm das Licht und trägt es in die Welt.

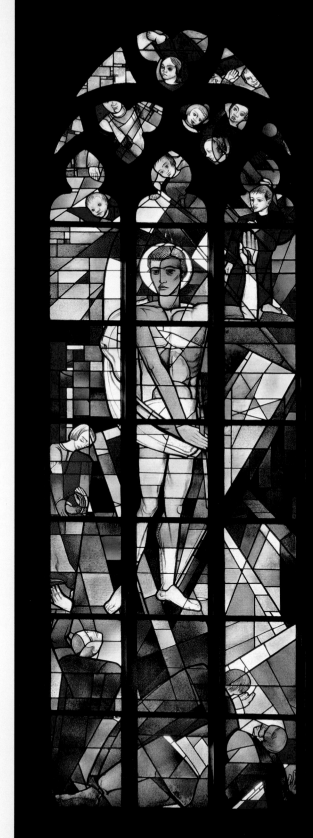

Das Thema Auferstehung

Hier geht es um den Kern des christlichen Glaubens: Das Leben ist stärker als der Tod, das Licht ist stärker als die Finsternis. Trotz aller Enttäuschungen, allem Leid, aller zerbrochenen Träume: Ich kann immer wieder neu anfangen, aufbrechen, Neues wagen, weil Jesus das Leben ist. Jetzt kann ich auf ihn vertrauen: „Muss ich auch wandern in finsterer Schlucht, ich fürchte kein Unheil; denn du bist bei mir" (Ps 23,4).

Die Gemeinschaft der Heiligen: Menschen als Künder des Lichts

Heinrich Dieckmann (1890–1963)
Entwurf 1925–26, Ausführung: Vereinigte Werkstätten für Mosaik und Glasmalerei Puhl&Wagner – Gottfried Heinersdorff, Berlin, 1926–27

In den beiden Fenstern rechts und links des Auferstandenen ❻ und ❽ hat der Künstler Menschen in die Lichtstrahlen, die von Christus ausgehen, gestellt. Darunter sind Heilige der Vergangenheit, die das Licht weitergegeben haben, weil sie Liebende waren. Und es sind Menschen der Gegenwart, durch die das Licht Christi heute in unsere Welt leuchtet, weil sie Liebende sind und so den Auftrag Jesu erfüllen: „Bleibt in meiner Liebe!" (Joh 15,9)

Linke Seite ❻

In der Mitte steht eine Gruppe von vier Personen, die *vier Arten der Liebe* darstellen: Rechts ist ein Bischof in einem goldenen Gewand zu sehen, der *die Liebe zur Kirche* verkörpert. Er hält den Hirtenstab in der Hand. Man kann darin Petrus sehen, dem das oberste Apostelamt anvertraut wurde. Die grüne Farbe des Heiligenscheins steht dann für das Berufensein des reuigen Sünders zum neuen Anfang (darin liegt Hoffnung). Das goldene Gewand steht für die göttliche Gnade, die durch die Apostel und die Kirche vermittelt wird. Eine andere Interpretation sieht in dem Bischof den hl. Nikolaus von Myra, der hier ein Vertreter der ganzen Kirche ist, weil er noch vor der konfessionellen Spaltung lebte und heute weltweit bekannt und beliebt ist.

Neben ihm befindet sich die hl. Elisabeth von Thüringen, die für *die Liebe zum Nächsten* steht. Sie trägt einen roten Schuh: Wo sie den Fuß hinsetzt, setzt sie Liebe, und wo sie hintritt, da kehrt die Liebe Gottes ein. Das bedeutet: Wo immer Menschen aus Liebe handeln, da findet die Liebe Gottes neuen Eintritt in unsere Welt. Daneben steht der hl. Franziskus von Assisi mit zwei Tauben in der Hand für *die Liebe zur Schöpfung*. Seine rechte Hand ist zum Segen erhoben. Daneben ist die Querstola des Diakons angedeutet im leuchtenden Rot der dienenden Liebe. Mit großen Füßen steht Franziskus auf dem Boden, ganz der Erde verbunden, voll Liebe zur Natur und zu allen Geschöpfen. Ganz außen sehen wir Fra Angelico mit Pinseln in der Hand für *die Liebe zur Kunst*. Da Fra Angelico kein Heiliger der Kirche ist, wurde bei ihm der Nimbus durch die Buchstaben seines Namens ersetzt. Die Pinsel stehen hier für die individuelle Begabung des Menschen. Fra Angelico wird so zum Vertreter derer, die kraft ihres gegebenen Talents den auferstandenen Christus verkündigen.

In den hier dargestellten, vier verschiedenen Bereichen zeigen sich Menschen als Liebende und stellen so zugleich die Kirche dar. Auch die Liebe Gottes und das Licht, das von ihm ausgeht, ist in diesen Bereichen erfahrbar: in der Kirche, im Nächsten, in der Schöpfung und in der Kunst.

Unten rechts ist eine Mutter mit Kind zu sehen. Sie steht für die Erfahrung der Mutterliebe, die von großer Bedeutung ist: Nur der Mensch, der sich geliebt und angenommen weiß, kann selbst auch Liebender sein. Die blaue Farbe der Kleidung symbolisiert hier den Glauben: Es ist eine glaubende Mutter, die Glaube und Liebe (roter Nimbus) an ihr Kind weitergibt.

Oben sind zwei Personen in grauen Gewändern zu sehen. Es sind Mägde, wie es sie früher auf dem Bauernhof gab. Sie stellen einen Bezug zur ländlichen Umgebung Marienthals her. Die Mägde hatten eine anstrengende Arbeit zu erledigen, die aber nur wenig Anerkennung fand. Hier sollen sie andeuten: Wer die kleinen Dinge des Alltags mit Liebe tut, ohne großes Aufsehen zu machen, der steht noch über diesen Heiligen. Die Liebe und Hingabe der Mägde, die sie täglich leben, lassen in ihrem grauen Alltagsgewand den Stern aufleuchten. Deshalb erstrahlt auch rechts neben den Mägden das Kreuz als Symbol der Hingabe.

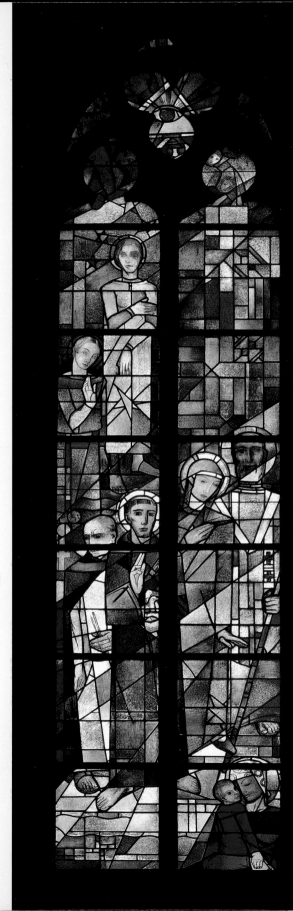

Zum Thema Gemeinschaft der Heiligen

Der Mensch lebt in Gemeinschaft. Das ist für seine persönliche Entwicklung wichtig und für die Entfaltung seines Menschseins von zentraler Bedeutung. Eine große, weltweite Gemeinschaft ist die Kirche. Mehr noch: Sie umfasst Mitglieder, die in dieser Welt leben, und solche, die schon in Gottes Herrlichkeit vollendet sind. Wie erfahre ich selbst Gemeinschaft, wie lebe ich sie? Bin ich ein liebender Mensch?

Die Gemeinschaft der Heiligen: Menschen als Künder des Lichts

Heinrich Dieckmann (1890–1963)
Entwurf 1925–26, Ausführung: Vereinigte Werkstätten für Mosaik und Glasmalerei Puhl&Wagner
– Gottfried Heinersdorff, Berlin, 1926–27

Rechte Seite ❽

Im oberen Teil des Fensters ist ein großes Lichtbündel zu sehen, das vom Auferstandenen kommt: Sein Licht strahlt auch in unsere Zeit hinein. Das Lichtbündel steht vor einem dunklen Hintergrund. Diese Nacht ist aber nicht das Ende oder ein Ausgeschlossensein des Menschen, sondern über die Nacht kommt aus der Unendlichkeit der Strahl und fährt in die Unendlichkeit. Die Taube oben im Dreipass deutet das Wirken des Hl. Geistes an. Ein Engel fällt aus dem Strahl in der Finsternis heraus: Er ist Bote des Lichtes für diese Welt und leuchtet in die Gemeinde hinein.

Darüber befindet sich die lateinische Inschrift VICTOR QUIA VICTIMA, die besagt, dass Christus Sieger ist, weil er sich geopfert hat. Das soll Opferbereitschaft beim Betrachter erwecken. Viktor ist aber auch der Name eines römischen Märtyrers in Xanten. Hier liegt der Anfang des Christentums am Niederrhein: Durch den hl. Viktor und seine Gefährten kam das Licht des christlichen Glaubens in diese Region.

Einige Sterne befinden sich am blauen Himmel, die verschiedene Deutungen zulassen: Der auferstandene Christus ist der „wahre Morgenstern, der in Ewigkeit nicht untergeht" (Exsultet-Gesang der Osternachtfeier). – Menschen, die sich ganz hingeben, voll Liebe und Opferbereitschaft, leuchten wie die Sterne am Himmel. – Die Gemeinschaft der Heiligen als das neue Gottesvolk wird zahlreich sein wie die Sterne am Himmel, entsprechend der Verheißung an Abraham (Gen 15,5; 22,17).

Im unteren Teil des Fensters ist in der rechten Hälfte eine Figur in leuchtend rotem Gewand zu sehen: der hl. Augustinus, der ganz von der Gottesliebe durchglüht ist. Er ist der große Liebende, der zuerst die Welt geliebt hat mit ihren vielen schönen Seiten, aber dann erkennt, dass Gott noch größer ist, als alles in der Welt. Deshalb will er ganz Gott dienen. Augustinus ist auch der Mann der Sehnsucht, der auf der Suche nach der Wahrheit ist, der nach dem Sinn des Lebens fragt. Er findet schließlich Erfüllung im Glauben an Gott und schreibt: „Du hast uns zu dir hin geschaffen und unruhig ist unser Herz, bis es ruht in dir." (Bekenntnisse, 1) Hier wird die Tradition des ehemaligen Augustinerklosters Marienthal aufgegriffen. Augustinus wird als ein Mann des Glaubens vorgestellt, der in seinem Denken zeitlos aktuell ist. Er hält eine Schriftrolle in der Hand – vielleicht eine Aufforderung an den Betrachter: nimm und lies!

Rechts neben ihm steht seine Mutter Monika im schwarzen Witwengewand mit einem traurigen Gesicht. Sie hat sich viele Sorgen um ihren Sohn gemacht und Kummer durchlitten, bevor Augustinus den richtigen Weg zu Gott fand. Sie trägt den roten Gürtel der Opferbereitschaft, der mit dem Zeichen des Kreuzes durchwirkt ist.

In der linken Hälfte des Fensters sind zwei Schutzpatrone der Bauern dargestellt, der hl. Wendelin mit einem Spaten und die hl. Notburga mit einer Sichel. Sie werden von zwei Knechten verehrt, die Vertreter der Marienthaler Gemeinde sind. Sie entsprechen den beiden Mägden im gegenüberliegenden Fenster ❻. Der eine Knecht hat die Hände zum Gebet erhoben, der andere trägt einen Sack Korn (nur angedeutet am linken Rand). Beide zusammen verkörpern den christlichen Grundsatz: Ora-et-labora – Bete und arbeite!

In der Notburga-Legende heißt es, dass die Heilige als Magd bei einem Bauern beschäftigt war, der von ihr verlangt habe, sie solle am Sonntag arbeiten. Sie hielt sich aber an Gottes Gebot und warf aus Protest die Sichel in die Höhe, wo sie in der Luft hängen blieb. – Die beiden Schutzheiligen der Bauern sagen uns: Richte dein Leben so ein, dass es Frucht bringt!

Das Thema Arbeit

Der Mensch verwirklicht sich in seinen Aufgaben.
Er möchte seine Begabungen entfalten in Arbeit
und Freizeit. Er muss seine Kraft einsetzen, um sei-
nen Lebensunterhalt zu verdienen.

Auch ich habe meine Talente, die ich für mich und
für andere einsetzen kann. Sie sind ein Geschenk
Gottes.

Was konnte ich in meinem Leben erreichen, wel-
che Begabungen entfalten? Was sind die Früchte
meiner Arbeit?

Schriftstellen zur Thematik Licht, Liebe und Gemeinschaft

Einige Bibelworte, die hier einen bildlichen Ausdruck gefunden haben, sind:

Gott ist Licht, und keine Finsternis ist in ihm. Wenn wir im Licht leben, wie er im Licht ist, haben wir Gemeinschaft miteinander (1 Joh 1,5.7).

Wenn wir einander lieben, bleibt Gott in uns und seine Liebe ist in uns vollendet (1 Joh 4,12).

Gott ist die Liebe, und wer in der Liebe bleibt, bleibt in Gott, und Gott bleibt in ihm (1 Joh 4,16b).

Durch den Glauben wohne Christus in eurem Herzen. In der Liebe verwurzelt und auf sie gegründet, sollt ihr zusammen mit allen Heiligen dazu fähig sein, die Länge und Breite, die Höhe und Tiefe zu ermessen und die Liebe Christi zu verstehen, die alle Erkenntnis übersteigt. So werdet ihr mehr und mehr von der ganzen Fülle Gottes erfüllt (Eph 3,17–19).

Einst wart ihr Finsternis, jetzt aber seid ihr durch den Herrn Licht geworden. Lebt als Kinder des Lichts! Das Licht bringt lauter Güte, Gerechtigkeit und Wahrheit hervor (Eph 5,8–9).

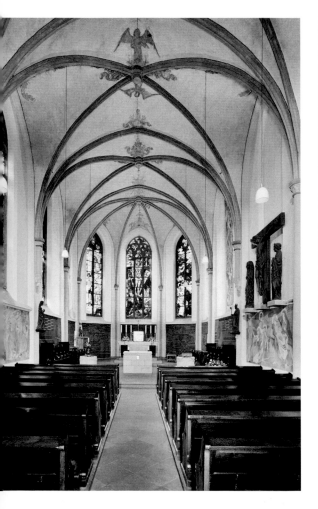

Zur Licht-Wirkung der Chorfenster
Die drei Fenster im Abschluss des Chorraums entfalten ihre volle Wirkung, wenn morgens die Sonne hinter ihnen steht. Dann erstrahlt der auferstandene Christus ❼ in hellem, fast grellem Licht. Ebenso erscheint die Gemeinschaft der Heiligen ❻ und ❽ in einem verklärten Licht. Hier wird eindrucksvoll deutlich, was die frühe Kirche vollzog, als sie Christus an die Stelle des römischen Sonnengottes *sol invictus* setzte: Er ist die wahre Sonne dieser Welt, die in Ewigkeit nicht untergeht.
Am Abend, wenn die Bilder der Fenster langsam im Dunkel entschwinden, ist zuletzt noch für einen Augenblick allein die Figur des Auferstandenen erkennbar, bevor auch sie dem Dunkel weicht. Auch das ist von eindrucksvoller Wirkung. Es mag an die biblische Szene erinnern, in der Jesus im Dunkel der Nacht auf dem See erscheint und zu den Jüngern spricht: „Habt Vertrauen, ich bin es; fürchtet euch nicht!" (Mk 6,50)

Innenansicht der Klosterkirche

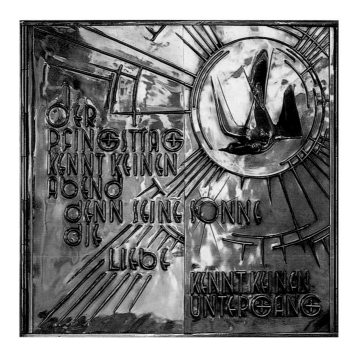

Pfingsten: die Strahlkraft der Liebe ❾

Tabernakel von Heinrich Wimmer (1902–1986)
Entwurf und Ausführung 1930–31

Der Weg des Lichts, der in den Fenstern dargestellt ist, wird fortgesetzt im Pfingstmotiv auf der Vorderseite des Tabernakels. Dieses Relief ist kein Fenster, aber es gehört thematisch zur Gesamtkomposition der Kirchenfenster in Marienthal und soll deshalb hier erläutert werden.

Dargestellt ist eine Sonne mit einer Taube als Symbol für den Hl. Geist. Daneben die Inschrift: „Der Pfingsttag kennt keinen Abend, denn seine Sonne, die Liebe, kennt keinen Untergang" (Hermann Schell). Das bedeutet, der Hl. Geist bringt das Licht, das den Glaubenden durch Christus geschenkt ist, in ihnen zur Fülle seiner Strahlkraft. So leuchtet die Pfingstsonne ohne Ende durch die Menschen, die an Jesus glauben und seine Liebe in die Welt tragen.

Als Vorderseite des Tabernakels auf dem Hochaltar hat das Motiv einen Bezug zur Eucharistiefeier: In der Kommunion, dem Abendmahl, empfangen die Christen ihren Herrn. Darin wird ihnen auch der Hl. Geist mitgeteilt, der ihnen die Kraft gibt, aus dem Glauben zu leben und so immer mehr liebende Menschen zu werden.

So schließt der Weg des Lichts hier mit einem konkreten Auftrag an den Betrachter: Sei Zeuge und Verkünder des Lichts, indem du ein liebender Mensch bist! Liebe Gott und seine Schöpfung, liebe die Menschen wie dich selbst!

Das Thema Nahrung

Hier im Tabernakel wird das Brot des Lebens aufbewahrt. Es erinnert daran, dass wir Nahrung zum Leben brauchen. – Wovon lebe ich, was brauche ich zum Leben? Was hilft mir, ein liebender Mensch zu sein?

Die Worte der Bibel sind Nahrung für mich, die Gott mir anbietet. Der Leib Christi, den ich in der Eucharistiefeier empfange, ist Speise für meinen Weg des Glaubens. Mit Jesus werde ich ein wirklich liebender Mensch.

Ewige Vollendung im himmlischen Jerusalem: ihr Licht ist das Lamm ❶

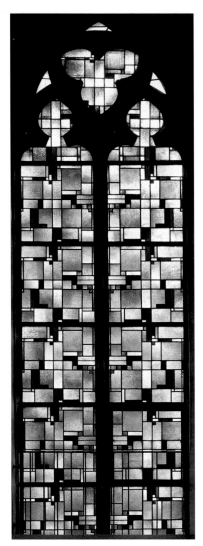

Anton Wendling (1891–1965)
oberer Teil: Entwurf 1925–26, Ausführung: Vereinigte Werkstätten für Mosaik und Glasmalerei Puhl&Wagner – Gottfried Heinersdorff, Berlin, 1926–27
unterer Teil: Entwurf 1950, Ausführung: Werkstätten für Glasmalerei und Mosaik Hein Derix, Kevelaer, Einsetzung 1954

Das Fenster neben der Orgelempore wurde ursprünglich als Ornamentfenster von Anton Wendling geschaffen, aber in seinem unteren Teil, dem Stück das unter der Orgelempore sichtbar ist, 1954 noch einmal verändert. Damals wurde aus Anlass des 1600. Geburtstags des hl. Augustinus an dieser Stelle ein Lamm Gottes eingesetzt, das Wendling bereits 1950 entworfen hatte.

Im Johannesevangelium wird Jesus als „das Lamm Gottes" bezeichnet (Joh 1,29.36). Damit wird ein Vergleich gezogen zwischen seinem Tod am Kreuz und dem Sterben eines Opfertieres. Deshalb ist das Lamm hier Symbol der Liebe und der Hingabe Christi. Es gießt sein Blut in einen Kelch, weil Christus in der Eucharistiefeier sein Blut als Trank darreicht.

Neben dem Tier befindet sich eine Inschrift: „IHR LICHT IST DAS LAMM." Ein Hinweis auf die ewige Vollendung im himmlischen Jerusalem, von dem es heißt: „Die Stadt braucht weder Sonne noch Mond, die ihr leuchten. Denn die Herrlichkeit Gottes erleuchtet sie, und ihr Licht ist das Lamm" (Offb 21,23).

Oberhalb der Orgelbühne

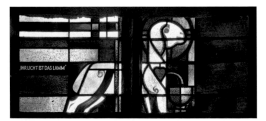

Unterhalb der Orgelbühne

Das Thema Hoffnung

Menschen leben aus der Hoffnung. Sie planen die Zukunft, wollen die Welt gestalten.

Welche Hoffnungen treiben mich? Habe ich eine Vision für die Zukunft? Spielen Liebe und Hingabe dabei eine Rolle?

Hier öffnet sich ein Blick in eine andere Welt: das himmlische Jerusalem. Glaube ich an ein Leben nach dem Tod? Wie stelle ich mir das vor?

Schutzmantelmadonna ⑩

Josef Strater (1899–1956)
um 1930

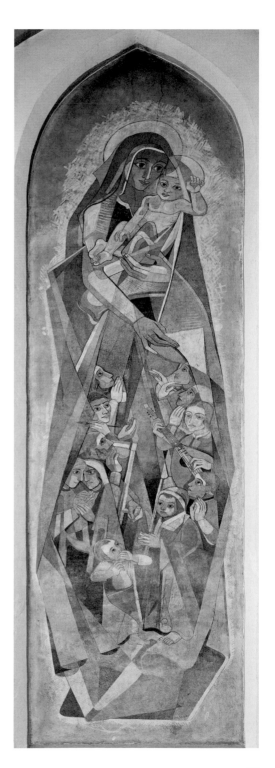

In das Blindfenster über dem rechten Chorge-
stühl der Kirche hat Josef Strater eine Schutz-
mantelmadonna gemalt. Dieses Bild ist keine
Glasmalerei, aber es ersetzt ein Fenster, das
heute nicht mehr vorhanden ist, weil es zuge-
mauert wurde.
Die Schutzmantelmadonna und auch der
Kreuzweg, den Strater auf die Seitenwände der
Kirche gemalt hat, sind bewusst schwarz-weiß
gehalten, damit die Kirche nicht zu bunt wird.
Johan Thorn Prikker hatte damals empfohlen,
mit Rücksicht auf die farbigen Fenster in der
Ausmalung der Kirche möglichst auf Farben zu
verzichten.
In Fresko- und Secco-Technik zeichnete der
Künstler seine Figuren mit Kohle (Rebschwarz)
und Kasein (Quark) auf stets frischen Putz, den
er als gelernter Maurer selbst ausführte.
Unter dem Schutzmantel der Muttergottes sieht
man Jungfrauen, einen Maler als Vertreter der
Künstler (ein Selbstporträt Straters), einen Bau-
ern mit Sense, Mütter mit Kindern und Jugend-
liche mit einer Klampfe, die hier die wandernde
Jugend der damaligen Zeit verkörpern.
Bei Führungen mit Pfarrer Winkelmann wurde
vor diesem Bild oft das folgende Marienlied
gesungen:

Maria, breit den Mantel aus,
mach Schirm und Schild für uns daraus;
lass uns darunter sicher stehn,
bis alle Stürm vorübergehn.
Patronin voller Güte,
uns allezeit behüte.

Dein Mantel ist sehr weit und breit,
er deckt die ganze Christenheit,
er deckt die weite, weite Welt,
ist aller Zuflucht und Gezelt.
Patronin voller Güte,
uns allezeit behüte.

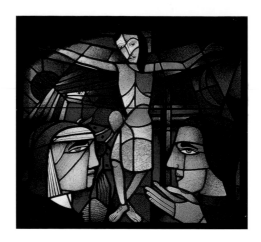

Die Kreuzigung ⑬ im Kreuzgang

Heinrich Campendonk (1889–1957)
Entwurf und Ausführung 1926–27, Werkstätten für Glasmalerei und Mosaik Hein Derix, Kevelaer

Dieses Werk ist das erste Kirchenfenster, das der rheinische Expressionist Heinrich Campendonk schuf. Die Darstellung der Kreuzigung besticht durch ihre klare Zeichnung und ausdrucksvolle Farbigkeit. Das Geschehen von Golgatha ist stimmungsvoll und mit verinnerlichter Spannung in Szene gesetzt.

Der grünliche Körper des Gekreuzigten weist auf den „immer grünen" Christus hin: Er ist jung und lebendig, er grünt und kommt! Das Kreuz wird somit zum Lebensbaum.

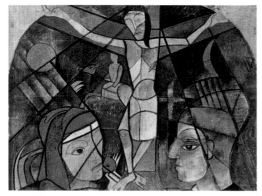

Erster Entwurf

Maria und Johannes sind im Vordergrund eindrucksvoll platziert. Das Bildgeschehen wird durch die ausgestreckte Hand des Johannes wesentlich bereichert: Sie scheint auf das Kreuz hinzuweisen und stellt damit eine Beziehung her, ein Mitleiden mit dem Gekreuzigten.

Das kleine Pferd als Symbol für das Naive, Irdische steht im Kontrast zum Bedeutungsvollen, Ewigen der Kreuzigung. Sonne und Mond betonen die kosmische Bedeutung des Todes Christi: Durch sein Sterben ist die ganze Welt erlöst.

Der Künstler hat die Zeichnung stark an das System der Bleifassung angepasst, wodurch alles Gegenständliche hier klar definiert ist. Die Gesamtkomposition zeichnet sich durch monumentale Strenge aus.

Eine Zweitausführung dieses Fensters von 1963 befindet sich im Clemens-Sels-Museum in Neuss.

Ein erster Entwurf dieses Fensters (um 1926) zeigt im Hintergrund noch klar die Bildwelt des Blauen Reiters: Sonne und Mond, Pferd mit Reiter, Wiese mit Wegkreuz. Der Karton, der schließlich zur Ausführung kam, lässt eine deutliche Weiterentwicklung des Künstlers erkennen.

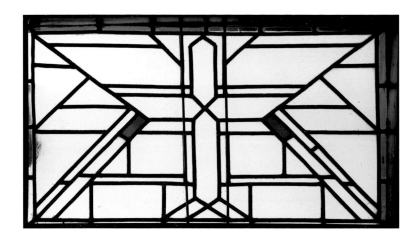

Variationen des Kreuzes ⑭–⑱ im Zellenflur über dem Kreuzgang

Johan Thorn Prikker (1868–1932)
Entwurf und Ausführung durch den Künstler um 1925

Die Oberlichtfenster der fünf Türen im Zellenflur des ehemaligen Klosters, der über dem Kreuzgang gelegen ist, schuf der Altmeister der neuen Glasmalerei Johan Thorn Prikker. Sie bestehen aus klarem Antikglas, das mit wenigen roten Scheiben durchsetzt ist, die wie Blutstropfen wirken. In aussagekräftigem Lineaturaufbau sind verschiedene Kreuzformen herausgearbeitet.

Hildegard Bienen (1925–1990)
Entwurf und Ausführung 1979, Glasmalerei Hensch-Menke, Goch

Der Friedhofskapelle, die am Ende des Marienthaler Friedhofs liegt, wurde vollständig von Hildegard Bienen gestaltet. An den Seitenwänden befinden sich acht Fenster, die das himmlische Jerusalem zeigen. Sie sind in Antik- und Opalglas mit Prismen ausgeführt.

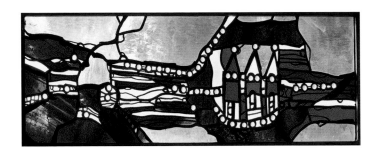

Das himmlische Jerusalem war eines der Lieblingsthemen der Künstlerin, das sie mehrfach variiert hat. Einige Beispiele dafür befinden sich auch unter den Grabdenkmälern des Friedhofs.

In der Offenbarung des Johannes, auf den letzten Seiten der Bibel, findet sich die folgende Beschreibung, die hier künstlerisch umgesetzt wurde: „[Ein Engel] zeigte mir die heilige Stadt Jerusalem, wie sie von Gott her aus dem Himmel herabkam, erfüllt von der Herrlichkeit Gottes. Sie glänzte wie ein kostbarer Edelstein, wie ein kristallklarer Jaspis. Die Stadt hat eine große und hohe Mauer mit zwölf Toren und zwölf Engeln darauf. Auf die Tore sind Namen geschrieben: die Namen der zwölf Stämme der Söhne Israels. Im Osten hat die Stadt drei Tore und im Norden drei Tore und im Süden drei Tore und im Westen drei Tore. Die Mauer der Stadt hat zwölf Grundsteine; auf ihnen stehen die zwölf Namen der zwölf Apostel des Lammes" (Offb 21,10–14) .

Hildegard Bienen hat über ihre Kunst gesagt, sie möchte mit ihren Werken „die erlöste Welt" darstellen. Dieses Wort ist ein Schlüssel zu den vielen Bildern des Glaubens, die uns in Marienthal begegnen: Es sind Bilder der Erlösung. Sie sprechen davon, dass Gott etwas Gutes mit der Welt vorhat, dass das Licht mächtiger ist als die Finsternis und das Leben stärker als der Tod.

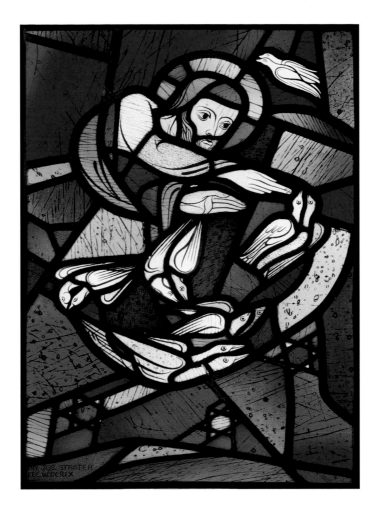

Die Erschaffung der Vögel ⓴

Josef Strater (1899–1956)
Ausführung: Wilhelm Derix (wohl in Düsseldorf-Kaiserswerth)

Es handelt sich hier um eine Vorhängescheibe in einem Fenster des Klosters. Dargestellt ist die Erschaffung der Vögel, und zwar zwölf Tauben, die in Zweiergruppen angeordnet sind.

Die Taube verweist auf den Hl. Geist, durch dessen Kraft die ganze Schöpfung ins Leben gerufen wird. In dieser Kraft des Hl. Geistes werden auch die zwölf Apostel von Jesus ausgesandt – „jeweils zwei zusammen" (Mk 6,7). In dieser kleinen Vorhängescheibe ist das Thema *Schöpfung* bereits vorhanden, das der Künstler 1952 in den Chorfenstern des Bonner Münsters (sieben Schöpfungstage) weiter entfaltet hat. Dort zeigt der fünfte Schöpfungstag (Erschaffung der Fische und Vögel) deutliche Ähnlichkeiten mit der Darstellung der Vorhängescheibe.

Eine Zweitausführung dieser Vorhängescheibe befindet sich im Kaiser-Wilhelm-Museum in Krefeld.

Johan Thorn Prikker, geboren 1868 in Den Haag, lehrte seit 1904 in Deutschland (Krefeld, Hagen, Essen, München, Düsseldorf und Köln). Er schuf monumentale Wandbilder, Mosaiken und besonders Glasmalereien, darunter Fenster im Bahnhof Hagen, in der Dreikönigenkirche in Neuss und in St. Georg in Köln. Während er 1923–26 an der Düsseldorfer Kunstakademie Monumentalmalerei lehrte, entstanden seine Fenster für Marienthal. Thorn Prikker war bahnbrechend für die Erneuerung und Wiederbelebung der Glasmalerei im 20. Jh., der er maßgebliche Impulse verlieh. Eine Zielsetzung war, dass die Zeich-nung des Fensters allein durch die Bleistege entstehen soll, die die farbigen Glasstücke miteinander verbinden. Dadurch soll das Farbglas eine besondere Leuchtkraft erhalten. Mit seinen Werken trug Thorn Prikker wesentlich zur Erneuerung der christlichen Kunst bei. Er starb 1932 in Köln.

Literatur: Wierschowski, Myriam (Hg): Mit der Sonne selbst malen. Johan Thorn Prikker und der Aufbruch der Moderne in der Glasmalerei, Ausstellunsgkatalog, Linnich 2007. – Hoff, August: Johan Thorn Prikker, Recklinghausen 1958. – Wember, Paul: Johan Thorn Prikker. Glasfenster–Wandbilder–Ornamente 1891–1932, Krefeld 1966. – Ausstellungs-katalog Kaiser Wilhelm Museum Krefeld: Johann Thorn Prikker. Werke bis 1910, Krefeld 1982. – Heiser-Schmid, Christiane: Kunst–Religion–Gesellschaft. Das Werk Johan Thorn Prikkers zwischen 1890 und 1912. Vom niederländischen Symbolismus zum Deutschen Werkbund. Dissertation, Rijksuniv. Groningen 2008.

Heinrich Dieckmann, geboren 1890 in Kempen am Niederrhein, besuchte die Handwerker- und Kunstgewerbeschule in Krefeld. Er war Schüler von Johan Thorn Prikker, August Nielsen und Adolf Hölzel. 1930–34 und ab 1947 war er Leiter der Handwerker- und Kunstgewerbeschule in Trier, die er zu einem Zentrum für moderne christliche Kunst machte. Dieckmann schuf hauptsächlich großformatige Werke der Glas- und Wandmalerei und der Mosaikkunst im Rheinland und im Raum Trier. Fenster von ihm sind bzw. waren in Duisburg-Ruhrort, Gre-frath, Heinsberg-Karken, Kempen, Krefeld, Mönchengladbach, Rommerskirchen-Hoeningen und Straelen-Broeckhuysen. In Orsoy bei Rheinberg schuf er 1925 ein großformatiges Wandgemälde im Chorraum der Kirche St. Nikolaus, das große Übereinstimmungen mit der Gestaltung der Marienthaler Chorfenster aufwies (im Krieg zerstört). Er starb 1963 in Mönchengladbach.

Literatur: Joggerst, Monika: Heinrich Dieckmann, erscheint 2011. – Joggerst, Monika: Heinrich Dieckmann. Leben und Werk 1890–1963. Dissertation Ruhruniversität Bochum, 2002 (online als PDF-Datei, http://deposit.ddb.de/cgi-bin/dokserv?idn=972431101). – Ausstellungskatalog: Heinrich Dieckmann. Katalog zur gleichnamigen Ausstellung in der Galerie Abels in Mönchengladbach am 24. Oktober 1971, o.O., o.J.

Anton Wendling, geboren 1891 in Mönchengladbach, besuchte die Kunstgewerbeschulen in Düsseldorf und München. Er war Schüler von Johan Thorn Prikker und Fritz Hellmuth Ehmke. Von 1927–33 war er Leiter der Fachklasse für Glasmalerei und Mosaik an der Handwerker- und Kunstgewerbeschule Aachen. Er wurde 1936 an die Technische Hochschule Aachen auf den Lehrstuhl für freies Zeichnen, Schrift, Glasmalerei und Mosaik berufen. Wendling schuf vorwiegend Glasfenster für Kirchen im In- und Ausland, darunter Fenster in der Kathedrale von Luxemburg, in St. Maria im Kapi-

tol in Köln, im Aachener Dom (Chorraum), in St. Paulus in Düsseldorf, im Mainzer und Mindener Dom, in der Weltfriedenskirche in Hiroshima, in St. Servatii in Münster, in der Gaesdonk bei Goch und im Xantener Dom. Er starb 1965 in Münsterlingen bei Kreuzlingen/ Schweiz.

Literatur: Wierschowski, Myriam (Hg): Anton Wendling. Facettenreiche Formstrenge, Ausstellungskatalog, Linnich 2009. – Schreyer, Lothar: Anton Wendling, Recklinghausen 1962. – Vorberg, Martha: Anton Wendling. Mensch und Künstler, Kreuzlingen 1976. – Diekamp, Busso: Kirchliche Glasmalerei des 20. Jahrhunderts im Rheinland, dargestellt an Beispielen aus dem Werk des Glasmalers Anton Wendling, in: Bonner Jahrbücher 187. Sonderdruck 1987, S. 309–328.

Trude Dinnendahl-Benning, geboren 1907 in Duisburg-Rheinhausen, studierte in Berlin bei Johannes Itten und in Köln bei Dominikus Böhm und Johan Thorn Prikker. Seit 1933 freischaffend tätig, heiratete sie 1939 den Künstler Franz Dinnendahl (1899–1944) und wohnte bis 1957 im Schloss Ringenberg bei Hamminkeln. Sie schuf Malereien und Glasbilder, großformatige Wandteppiche aus Materialcollagen und Paramente, unter anderem Wandteppiche in Bottrop und Weisweiler; Fenster in der Christ-König-Kirche in Ringenberg, in St. Gabriel in Duisburg, in Labbeck, in St. Marien in Lünen und in St. Lukas in Düsseldorf. In Marienthal sind außer ihrem Fenster sieben Wandteppiche im Chorraum der Kirche zu sehen und einer auf dem Zellenflur über dem Kreuzgang, des Weiteren Mosaiken auf dem Friedhof. Sie starb 2004 in Düsseldorf-Kaiserswerth und ist auf dem Marienthaler Friedhof beerdigt (Grabstätte an der östlichen Mauer).

Literatur: Jansen-Winkeln, Annette: Trude Dinnendahl-Benning. Künstler zwischen den Zeiten, Bd. 11, Eitorf 2006. – Dinnendahl, Johannes M.: Franz Dinnendahl (1899–1944) Mosaik Glas. Trude Dinnendahl-Benning Textil Glas. Ausstellung im Rheinmuseum Emmerich, o.O., o. J. (1996). – Dinnendahl-Frisch, Mareike: „Nehme(n) Sie Material...": zum 100. Geburtstag von Trude Dinnendahl-Benning am 9.2.2007, in: Das Münster. Zeitschrift für christliche Kunst und Kunstwissenschaft, Bd. 60, 2007, S. 124–129.

Heinrich Campendonk, geboren 1889 in Krefeld, besuchte dort die Handwerker- und Kunstgewerbeschule und war Schüler von Johan Thorn Prikker. 1911 nahm er an der legendären Expressionisten-Ausstellung „Der Blaue Reiter" teil zusammen mit Franz Marc, August Macke und Wassily Kandinsky. Er zog nach Sindelsdorf bei Penzberg, wo er mit Helmut Macke Haus und Atelier teilte. Ab 1923 war er Dozent an der Kunstgewerbeschule Essen und ab 1926 Professor an der Kunstakademie Düsseldorf. Er emigrierte 1933 unter staatlichem Druck und lehrte ab 1935 an der „Rijksacademie van beeldende kunsten" in Amsterdam. In Deutschland wurde Campendonk weniger bekannt, schuf jedoch zahlreiche Aquarelle und bedeutende Werke der Glasmalerei, unter anderem Fenster in St. Maria im Grünen Hamburg-Blankenese, in der Krypta des Bonner Münsters, in Amsterdam, im Landtagsgebäude in Düsseldorf. Er starb 1957 in Amsterdam.

Literatur: Stadt Penzberg (Hg): Heinrich Campendonk. Rausch und Reduktion, Ausstellungskatalog, Köln 2007. – Engels, Mathias T.: Heinrich Campendonk, Köln 1957. – Engels, Mathias T.: Campendonk als Glasmaler. Mit einem Werkverzeichnis, Krefeld 1966. – Heinrich Campendonk. Ein Maler des Blauen Reiter, Buch zur Ausstellung in Krefeld 1989 und München 1990, Krefeld 1989. – Firmenich, Andrea: Heinrich Campendonk 1889–1957. Leben und expressionistisches Werk, mit Werkkatalog des malerischen Oevres, Dissertation Universität Bonn, Recklinghausen 1989. – Verein August Macke Haus (Hg): Heinrich Campendonk. Josef Strater. Kirchenfenster im Bonner Münster, Bonn 1997.

Josef Strater, geboren 1899 in Krefeld, wuchs mit neun Geschwistern in einfachen Verhältnissen auf und wurde zunächst Maurer. Er nahm Kurse an der Handwerker- und Kunstgewerbeschule Krefeld. 1923 wurde er Schüler von Heinrich Dieckmann und 1924 verhalf ihm Pfarrer Winkelmann zu einem Stipendium an der staatlichen Kunstakademie Düsseldorf. Neben mehreren Arbeiten in Marienthal, wo Strater bis 1929 lebte, schuf er unter anderem Fenster für St. Martin in Krefeld, für die Basilika in Kevelaer, die Chorfenster des Bonner Münsters, Arbeiten für St. Stephan in Krefeld und St. Sebastian in Lobberich. In seinem Werk vereinigte er eine Fülle von Techniken und unterschiedlichen Stilen. In Marienthal wurden auch der Kreuzweg der Klosterkirche, das Kreuz im Kreuzgang und ein Wandgemälde der Kreuzabnahme von ihm geschaffen. Er starb 1956 in Krefeld.

Literatur: Verein August Macke Haus (Hg): Heinrich Campendonk. Josef Strater. Kirchenfenster im Bonner Münster, Bonn 1997. – http://www.josef-strater.de

Hein Wimmer, geboren 1902 in Leverkusen-Küppersteg, hatte schon als Schüler Kontakt zu Pfarrer Winkelmann und der Künstlergemeinde in Marienthal. Er studierte ab 1922 Naturwissenschaft und Kunstgeschichte an der Universität Köln und 1927–33 Gold- und Silberschmiedkunst und Metallbildhauerei an der Kölner Werkkunstschule. Er heiratete 1936 in Marienthal und legte 1937 die Meisterprüfung an der Kölner Handwerkskammer ab. Nach Wehrpflicht und Kriegsgefangenschaft wurde er 1949 an die Werkkunstschule Krefeld berufen. Wimmer schuf hauptsächlich sakrale Kunst. Zu seinen Arbeiten zählen die Tabernakel in St. Katharina und St. Bernhard in Köln, in der Beichtkapelle in Kevelaer, in St. Johannes Gladbeck, St. Hubertus Krefeld, St. Joseph Oesede; Altäre in St. Ludgeri Münster und St. Walburga Overath; der Hippolytusschrein in Düsseldorf-Gerresheim. Er starb 1986 in Köln.

Literatur: http://www.hein-wimmer.de

Hildegard Bienen, geboren 1925 in Walsum am Niederrhein, besuchte 1952 die Christliche Werkkunstschule im Grenzland. Sie war ab 1955 freischaffende Malerin, Bildhauerin und Glasbildnerin und lebte ab 1967 in Marienthal. Sie schuf Fenster und plastische Arbeiten aus Bronze und Stein für mehr als 100 Kirchen in den Bistümern Essen, Fulda, Köln, Limburg, Münster und Paderborn, außerdem Arbeiten an öffentlichen Gebäuden. In der näheren Umgebung sind Werke in den Kirchen St. Paul in Bocholt, St. Mariä Himmelfahrt in Wesel und St. Barbara in Oberhausen-Königshardt zu finden. Skulpturen, Gemälde, Zeichnungen und Druckgrafiken von Hildegard Bienen befinden sich auch in Museen und in Privatsammlungen. In Marienthal wurden die Marienfigur im Chorraum der Kirche, die Türgriffe der Glastür im Kircheneingang sowie die Friedhofskapelle von ihr gestaltet. Außerdem sind Arbeiten in und am Kloster sowie an mehreren Grabdenkmälern angebracht. Sie starb 1990 in Marienthal und ist hier auf dem Friedhof beerdigt (Grabstätte an der östlichen Mauer).

Literatur: Küppers, Leonhard: Hildegard Bienen, Recklinghausen 1977. – Dohmen, Heinz: Hildegard Bienen. Band II: Werke von 1977–1990, Recklinghausen 1991. – Arand, Werner (Hg): Hildegard Bienen. Harlekine und Propheten, Weseler Museumsschriften, Bd. 9, Köln 1985.

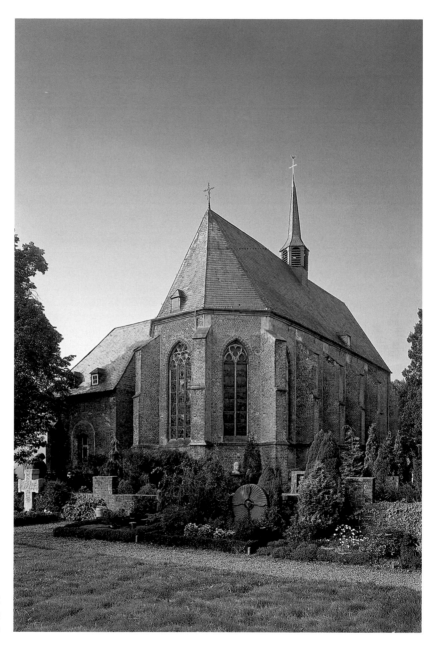

Außenansicht
der Klosterkirche
von Osten

Literatur zu Marienthal: Segers, Martin/ Schröder, Peter: Kloster Marienthal. 8. Aufl., Regensburg 2004. – Ramackers, Johannes (unter Mitarbeit von Johannes Hessen, Paul Wallraff und Augustinus Winkelmann): Marienthal. Des ersten deutschen Augustinerklosters Geschichte und Kunst, 3. Aufl., Würzburg 1961. – Dücker, Johannes: Marienthal. 3. Aufl., o.O. 1999.

Literatur zur Glasmalerei: Lichtblicke – Glasmalerei des 20. Jh. in Deutschland, Ausstellungskatalog, Stuttgart 1997. – Geisert, Helmut: Wände aus farbigem Glas. Das Archiv der Vereinigten Werkstätten für Mosaik und Glasmalerei Puhl&Wagner, Gottfried Heinersdorff, Ausstellungskatalog, Berlin 1989.

Die Symbolik der Farben und die Bedeutung von Weiß, Schwarz und Grau

Nach Aufzeichnungen von Joh. Felix Schild aus Vorträgen von Pfarrer Winkelmann und Gesprächsrunden mit ihm über die Symbolik der Farben in der christlichen Kunst (besonders in Byzanz und im vorderen Orient):

Der Farbenbereich in sakralen Bildwerken (Glas, Keramik, Ikone) und in Paramenten soll die Bezogenheit auf das Gott-Wirken in der Verkündigung erkennbar machen.

Im Prisma bricht sich das weiße Licht der Sonne. Es entsteht ein Farbbild des zerlegten Lichtes, das Sonnen-Spektrum: die sieben Hauptfarben mit ihren Zwischentönen, die sich wieder zu Weiß ergänzen.

Weiß: Gott, das Göttliche; hier wird etwas von oder über Gott gesagt; seine Gegenwart in der dinglichen Welt

Rot: Farbe der Liebe, des Opfers, der selbstlosen Hingabe bis zum Martyrium; die Leidenschaft (Blut, Feuer); das Gott-Erkennen im Mitmenschen getragen aus der Ehrfurcht

Orange: Farbe des rückhaltlosen Vertrauens in die unverdiente Gnade; Wohnung-Nehmen im Willen Gottes; Ausstrahlung der Liebe in der Gnadenvermittlung (Hl. Geist)

Gelb: Widerschein der Gnade vom leichten Weiß-Gelb bis zum satten Gold: das Leben in der Gnade; die Seele ist der Spiegel für das Licht Gottes; Farbe der geistigen Wesen, Engel

Grün: *das satte, weiche Grün aus dem Übergang von Blau nach Gelb*: Farbe des Mystischen, des für den menschlichen Verstand unbegreiflichen Gottes, dem der Mensch sich dankbar, gläubig unterwirft; Farbe des Hl. Geistes, seines geheimnisvollen Wirkens im Menschen, Urgrund des Hoffens und des Vertrauens; Geheimnis der Menschwerdung Christi; in den Gloriolen: Berufensein des reuigen Sünders zum neuen Anfang, damit Farbe der Hoffnung (Petrus)

Blau: *leuchtendes Blau:* Farbe des festen, unerschütterlichen Glaubens; das Erfülltsein vom Gesetz Gottes; das Vertrauen ohne Vorbehalte auf die Verheißung und Barmherzigkeit der Güte des Vaters; Glaube als Fundament der Treue und der Beharrlichkeit

Indigo: *blauer Farbton:* aus der Indigo-Pflanze entsteht durch Oxidation des weißen Saftes in der Luft die Farbe – aus Weiß wird lichtes Blau; aus dem Glauben im Licht (Gott) entsteht die beglückende Freude: Himmel; das tiefe Blau des Unerforschten, des Geheimen; das Blau der Nacht, das aus dem Licht des Morgens hervorgeht

Violett: Farbe der Demut (nicht der Unterwürfigkeit als Ausdruck der Angst oder Schwäche); das demütige Erwarten (Advent); das bewusste Dienen-Wollen in Erfüllung göttlicher Berufung, Gott dienen im Mitmenschen, Demut = Dien-Mut, Kraft aufbringen zum Dienen; Danksagung in der Anbetung